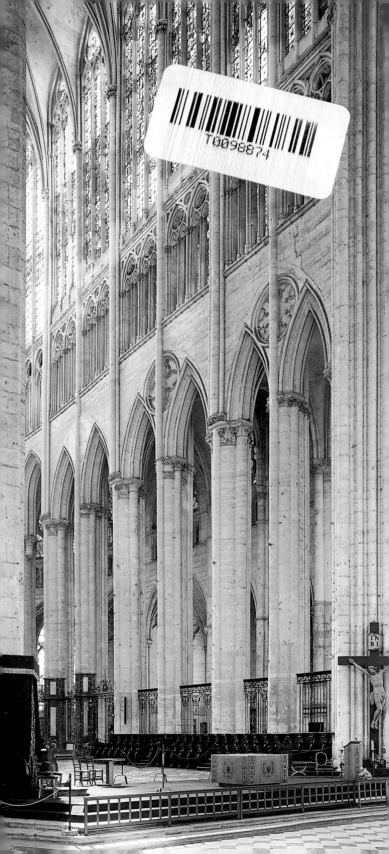

confié à Martin Chambiges, maître maçon de Paris. La première pierre fut posée par l'évêque Louis de Villiers de l'Isle-Adam en 1500. Les travaux commencèrent par le bras sud du transept.

Martin Chambiges mourut en 1532, mais le chantier, conduit par son fils Pierre, se poursuivit selon ses plans. En 1537 furent posés les vitraux du bras nord du transept, qui reçut comble et couverture en 1538-1540. Le comble du côté sud fut, quant à lui, achevé en 1548, et une statue de saint Pierre fut alors placée au sommet de la façade méridionale. En 1550, enfin, le bras sud du transept était voûté. Plutôt que de poursuivre le chantier par l'édification de la nef, le chapitre se lança alors dans la construction d'une gigantesque tour-lanterne à la croisée du transept. Le plan de cette tour, dressé par l'architecte Jean Vast, fut adopté en 1561. Six ans plus tard la tour était achevée, la pyramide en charpente qui la surmontait reçut sa couverture de plomb et son couronnement sommital : une croix de fer.

La cathédrale de Beauvais était alors l'église la plus haute de la chrétienté, dépassant même Saint-Pierre de Rome. Mais cette splendeur architecturale ne dura pas. Dès 1572, on commença à redouter l'accident : la croix de fer qui surmontait la tour-lanterne fut déposée car elle paraissait trop pesante. Un an plus tard, ce fut la chute : le jour de l'Ascension (30 avril 1573), la tour s'effondra. Par chance, les fidèles venaient de quitter la cathédrale en procession et il n'y eut pas de victime.

On répara aussitôt les parties endommagées. Les voûtes que la chute de la tour avait abîmées, dans le chœur et le transept, furent remises en état et la croisée du transept

reçut un couvrement en bois. Mais il n'était plus question de lancer une flèche à l'assaut des nuages : un modeste clocher remplaça la tour de Jean Vast. Encore n'y plaça-t-on qu'une partie des cloches de la cathédrale : le reste se trouvait dans une tour adjacente, aujourd'hui disparue, qui se dressait près du portail méridional de la cathédrale.

Le projet d'achèvement de la cathédrale n'était cependant pas abandonné. Il fut mis en sommeil pendant le dernier quart du XVIe siècle, mais dès 1600 la construction reprit, sous la direction du maître maçon Martin Candelot. En 1604, une première travée de nef fut voûtée. Une palissade provisoire fermait l'église à l'ouest. Cette clôture finit toutefois par devenir permanente, laissant la cathédrale de Beauvais à jamais inachevée. Les travaux menés au XVIIe et au XVIIIe siècle concernèrent essentiellement le décor intérieur : réfection du jubé vers 1680, création du maître-autel actuel par le sculpteur Adam au milieu du XVIIIe siècle…

À la Révolution, la cathédrale devint simple église paroissiale et perdit une bonne partie de son mobilier, notamment ses reliquaires d'orfèvrerie qui furent envoyés à la Monnaie pour y être fondus. Dans les premières décennies du XIXe siècle, l'église (redevenue cathédrale en 1822) parvint à retrouver un certain décorum en récupérant des éléments dispersés du patrimoine religieux beauvaisien, comme la chaire de l'abbaye Saint-Lucien ou les stalles de Saint-Paul-lès-Beauvais.

2. *Détail de la tenture de la Vie de saint Pierre (XVe siècle).*

3. *Maquette imaginaire de la cathédrale achevée.* $\frac{2}{3}$

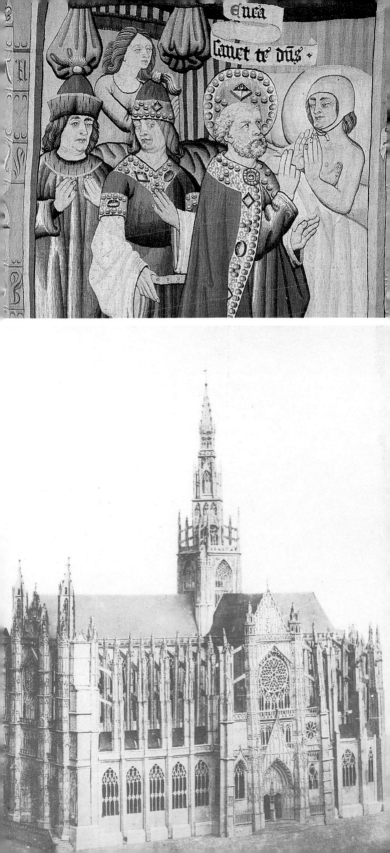

L'édifice fut classé parmi les Monuments historiques dès la rédaction de leur première liste en 1840. L'architecte Ramée, chargé d'établir un programme de restauration en 1842, proposa d'agrandir la cathédrale à l'ouest en construisant une ou deux travées supplémentaires afin de contrebuter l'église. Ce projet, repris par son successeur Verdier, fut définitivement abandonné en 1854. Les seuls travaux désormais envisagés concernèrent la restauration. Les pyramides chancelantes qui terminaient les culées des arcs-boutants furent refaites à partir de 1813. Après 1861, les toitures en tuiles des chapelles rayonnantes et des bas-côtés furent remplacées par une couverture en terrasse, pour dégager les baies obstruées du triforium. Et les piles des bas-côtés du chœur furent reprises en sous-œuvre en 1897 et 1904.

La cathédrale ne subit pas trop de dommages pendant la Première Guerre mondiale. En revanche, elle fut touchée par les bombardements de 1940 qui détruisirent la sacristie du chapitre. Mais comparativement au reste de la ville, la cathédrale fut relativement épargnée : elle ne reçut que cinq bombes et demeura debout. Quant aux vitraux anciens, les scènes figurées avaient toutes été déposées et mises à l'abri au château de Carrouges, dans l'Orne, en 1939. Si la cathédrale ne souffrit donc pas trop, tout le quartier canonial qui l'entourait fut laminé : Saint-Pierre de Beauvais est aujourd'hui un édifice isolé de son contexte historique, sauf à l'ouest où se dressent encore le cloître canonial et le palais épiscopal avec ses deux tours rondes.

La longue liste des malheurs de la cathédrale n'est hélas pas tout à fait close. Les désordres apparus récemment révèlent de nouveaux problèmes, auxquels remédient de façon transitoire les étais qui défigurent aujourd'hui l'édifice. Afin de conforter la cathédrale, on s'apprête à rétablir les tirants métalliques extérieurs dont la suppression récente avait entraîné une moindre résistance aux tempêtes. La hauteur vertigineuse de la cathédrale ne fait en tous cas qu'augmenter les risques de déversement, en donnant plus de prise au vent. L'architecte de Saint-Pierre de Beauvais aurait-il été trop ambitieux ?

Parcours extérieur

Le **plan** de la cathédrale reflète l'histoire de l'édifice : le parti d'origine fut modifié au XIVe siècle, lors de la restauration des éléments effondrés en 1284, puis au XVIe siècle lorsqu'on reprit les travaux abandonnés pendant plus d'un siècle. Dans son état actuel, l'édifice ne possède qu'une amorce de nef à l'ouest. Il est essentiellement composé d'un transept et d'un chœur. Le transept, saillant, comprend trois vaisseaux de trois travées. Le chœur comporte six travées droites et une abside entourée d'un déambulatoire sur lequel s'ouvrent sept chapelles rayonnantes. Ce plan s'apparente à celui du chœur de la cathédrale d'Amiens ; toutefois la chapelle d'axe ne reçoit pas de développement particulier à Beauvais. D'autre part, le plan actuel n'est pas exactement celui du XIIIe siècle : à l'origine le chœur n'avait que trois travées droites (elles furent recoupées au XIVe siècle pour consolider

4. *Les arcs-boutants.*

5-6. *Parties hautes*
 de la cathédrale.

<div style="text-align:right">
4
———
5|6
</div>

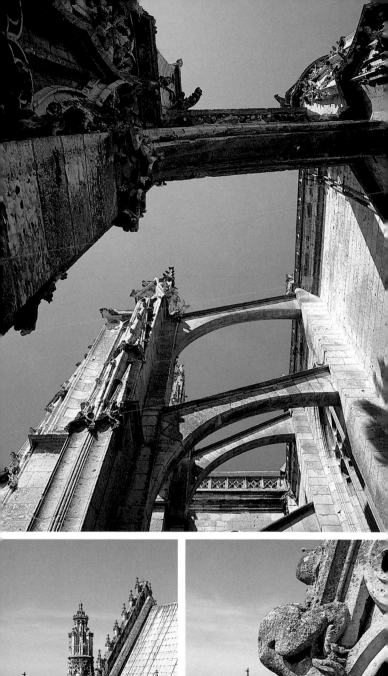

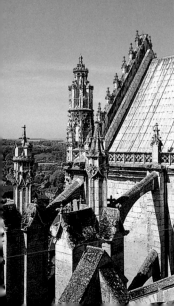

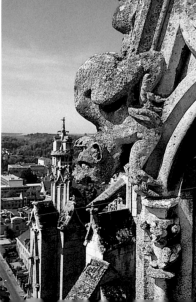

l'édifice) et le transept aurait dû porter des tours qui ne furent jamais construites.

En se plaçant sur le parvis de la cathédrale, on embrasse d'un coup d'œil les différentes campagnes de construction. À l'extrême gauche, écrasée par le grand édifice gothique, se cache l'ancienne cathédrale des X^e-XI^e siècles. Sur la droite, se dresse le chœur du XIII^e siècle. Au centre s'élève le transept construit au XVI^e siècle sur les plans de Martin Chambiges.

Le **transept** est très richement orné, dans le style flamboyant ①. La partie centrale est encadrée par deux tourelles qui servent à la fois de contreforts et d'escaliers, donnant un grand relief à la façade. Cette composition se retrouve dans d'autres édifices flamboyants, comme l'abbatiale de Saint-Riquier ; Martin Chambiges lui-même l'employa également au transept de Sens. Entre ces deux tours au décor très fouillé se succèdent plusieurs étages : celui du portail, surmonté d'un gâble ; celui de la claire-voie centrale ; celui de la rose ; et enfin celui du pignon décoré de niches, qui termine l'élévation. La richesse et la monumentalité de cette façade sont certainement liées à la topographie de l'ancienne cité de Beauvais : le portail méridional donnait sur la rue la plus importante de la ville, et constituait donc une éclatante démonstration de prestige pour le chapitre et pour l'évêque.

En approchant du portail d'entrée, on distingue mieux les détails de l'ornementation. Avant la Révolution, l'accès était encadré par les statues des apôtres ; au-dessus, dans les voussures, étaient représentées des scènes de la vie de saint Pierre, le patron de l'église. Ces sculptures ont malheureusement disparu en 1793, mais il reste les niches et les dais très fouillés qui les abritaient, ainsi que les figures de monstres et de grotesques qui s'agitent entre des pampres de vigne tout autour du portail. Surtout, l'édifice a conservé ses portes du XVI^e siècle : de superbes **vantaux** de bois sculptés, attribués au sculpteur Jean Le Pot, montrent à gauche *Saint Pierre guérissant un boiteux à la porte du Temple* et à droite *La conversion de saint Paul sur le chemin de Damas*. En dessous apparaît parmi d'autres figures la salamandre de François I^er, bienfaiteur de la cathédrale. Ces sculptures sont imprégnées par le style de la Renaissance, sensible aussi bien dans le modelé de figures (voir par exemple saint Paul sur son cheval) que dans les encadrements d'architecture et les rinceaux où volent des *putti*.

Le **côté oriental du transept** (*à droite du grand portail flamboyant que nous venons de détailler*) nous fait aborder une toute autre période ②. Cette partie remonte en effet à la première campagne de construction de l'édifice gothique, entamée en 1225. Son élévation est originale : au-dessus de la baie inférieure apparaissent une galerie de circulation extérieure et une rose, qui ne se retrouvent pas sur les autres murs de la cathédrale.

Le **chevet** ③, qui date également du XIII^e siècle, est particulièrement impressionnant avec sa forêt

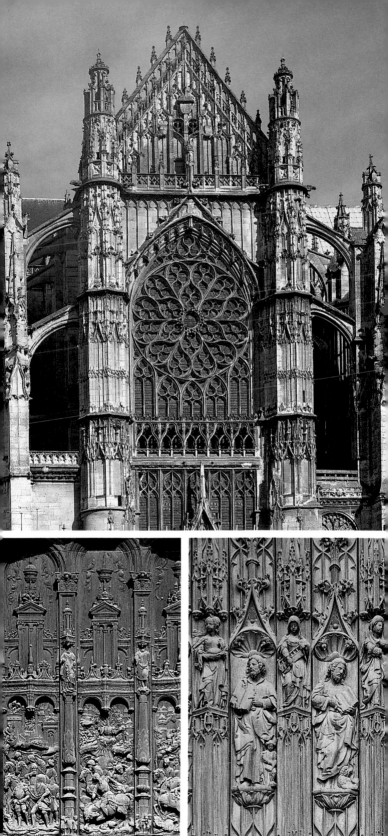

d'arcs-boutants, dont la légèreté contraste avec la hauteur. Ils soutiennent la cage vitrée qui se dresse au centre, surplombant les chapelles latérales : l'ampleur des fenêtres hautes du chœur est une caractéristique de la cathédrale de Beauvais.

Les culées qui portent les arcs-boutants sont ornées de gâbles et de fines colonnettes, qui les font paraître moins massives. À la tête des arcs-boutants apparaissent des niches qui conservent les restes mutilés de statues de saints.

Plus bas dans la composition très hiérarchisée du chevet se développe le déambulatoire, dont les baies s'inscrivent dans un triangle, puis les chapelles qui forment la base de la pyramide. Chaque chapelle vient s'encastrer entre deux culées. En outre, deux contreforts moins massifs la soutiennent. Ils reprennent la même modénature que les culées qui les entourent, permettant ainsi à l'œil de glisser sans heurt le long des chapelles. Le soubassement circulaire qui porte toutes les chapelles accentue cette fluidité. On comprend dès lors la volonté de ne pas donner plus d'espace à la chapelle axiale, malgré le plus grand nombre de chapelains chargés de son service : son développement aurait rompu la couronne de chapelles qui ceinture la cathédrale de Beauvais.

En tournant autour du chevet, nous atteignons le **côté nord du transept** ④. Cette façade est symétrique de celle que nous avons déjà vue au sud, quoique légèrement plus simple. La différence tient notamment aux deux contreforts qui flanquent la partie centrale de la façade : ces supports ont un aspect beaucoup plus massif que les tourelles d'escalier complexes et richement sculptées de la façade méridionale.

Le portail nord est lui aussi décoré de vantaux sculptés du XVIᵉ siècle, attribués également à Jean Le Pot. Ils représentent les Évangélistes et les Docteurs de l'Église entourés des Sibylles, un thème hérité de la fin du Moyen Âge. Leur style est d'inspiration plus gothique que les sculptures de la porte sud, notamment dans le traitement des niches qui encadrent les personnages. Toutefois, le détail des figures ou l'emploi des coquilles dans l'ornementation appartiennent déjà à la Renaissance.

À l'est du transept, on distingue l'emprise de la sacristie, surmontée de la salle du Trésor (*ne se visite pas) :* ces annexes accolées au flanc de la cathédrale font partie des réalisations du XIIIᵉ siècle.

On longe ensuite un long mur aveugle qui correspond à l'enceinte du **cloître** canonial ⑤, bâti au début du XVᵉ siècle (*ne se visite pas).* L'aile orientale du cloître est occupée par la salle capitulaire remontant au XVIᵉ siècle.).

À l'ouest de Saint-Pierre de Beauvais se trouve la **Basse-Œuvre** ⑥, ancienne cathédrale des Xᵉ-XIᵉ siècles dont demeurent les premières travées (*ne se visite pas).* C'est un édifice beaucoup moins élevé que l'église gothique, dont il se distingue aussi par les matériaux : les murs sont bâtis avec de petites pierres appelées « pastoureaux », qui proviennent vraisemblablement de monuments antiques. La couverture originelle semble avoir

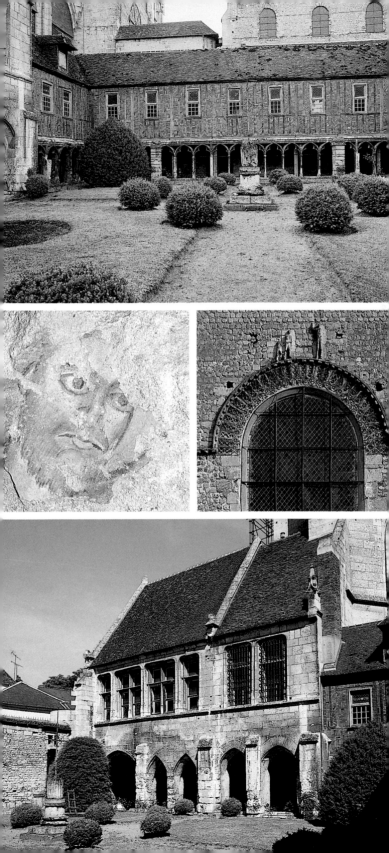

également été empruntée au modèle antique, si l'on en croit les fragments de tuiles retrouvés lors des fouilles. Le décor intérieur des Xe-XIe siècles devait être fort riche, mais il n'en subsiste que d'infimes traces enfouies dans le sol : débris de peintures murales, pavement en *opus sextile*, fragments de vitraux.

Dans son état actuel, l'église est amputée d'une bonne partie de son élévation. Au Xe siècle le sol se trouvait à 1,80 m. environ du niveau actuel : il faut donc imaginer à l'origine un édifice haut de 18,50 m et long d'environ 70 m, dimensions comparables à celles des grandes églises carolingiennes. Malgré la construction de la cathédrale gothique au XIIIe siècle, la Basse-Œuvre continua de servir au culte ; elle reçut alors un nouveau chevet, plus court. Avec la reprise des travaux en 1500, ce chevet du XIIIe siècle fut à son tour abattu ; mais des fouilles ont permis d'en retrouver la trace sous le dallage de la cathédrale.

La façade occidentale de la Basse-Œuvre est d'une grande simplicité. La porte d'entrée est surmontée d'une baie en plein cintre dont l'archivolte est décorée de trois personnages en faible relief. Les parties basses de la façade remontent au Xe siècle, en revanche la partie supérieure fut refaite au XIe siècle à la suite d'un incendie. Jusqu'au XIXe siècle, cette façade était précédée d'un avant-corps bâti en 1688. Cette disposition semble avoir existé dès l'origine : les fondations de porches plus anciens subsistent en avant de la façade actuelle, mais rien n'évoque plus leur souvenir.

À côté de la Basse-Œuvre, un porche de style néo-classique donne accès à la « salle Saint-Pierre », qui servait avant la Révolution de salle d'archives et de bibliothèque pour le chapitre. L'endroit fut ensuite converti en cour d'assises, puis en musée.

Dominant le tout se dresse la façade occidentale de la cathédrale, un mur nu et presque aveugle qui montre bien l'inachèvement de la nef.

En face, apparaissent les deux tours circulaires élevées au XIVe siècle pour défendre le palais épiscopal après la révolte des Beauvaisiens contre leur évêque en 1305. Le logis épiscopal (*actuel Musée départemental*) se trouve au fond de la cour ; son enveloppe extérieure, de style Renaissance, cache une structure plus ancienne remontant au XIIe siècle. Il existait jadis un passage menant directement de l'évêché à la cathédrale : le cloître présente encore la trace de cette galerie.

Revenons maintenant à notre point de départ, la porte méridionale du transept, par laquelle on pénètre dans la cathédrale Saint-Pierre.

Parcours intérieur

Passé le tambour de la cathédrale, l'effet d'élancement est saisissant : les voûtes culminent à 48 m. Ce sont les plus hautes jamais construites à l'époque gothique. Le gigantisme du chœur se brise pourtant sur le mur nu qui interrompt la nef à l'ouest : l'intérieur de la cathédrale de Beauvais, longue de 70 m environ, semble à la fois immense et tronqué.

14. *Le palais épiscopal, vu du haut de la cathédrale.*
15. *Le chœur.*

14
—
15

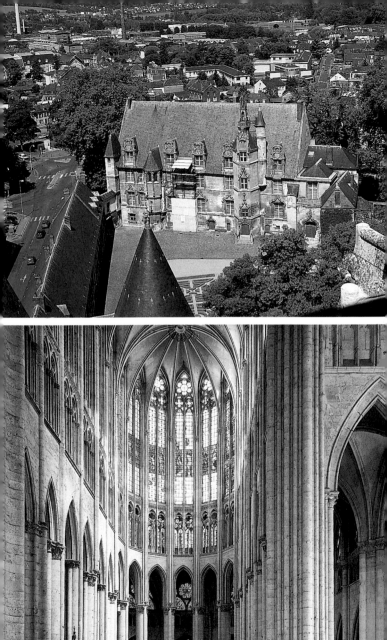

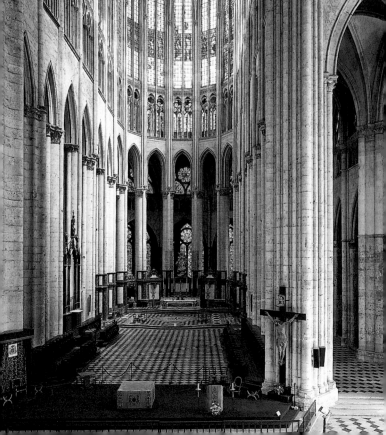

À *droite de l'entrée*, le bas-côté oriental du **transept** révèle le premier aspect de la construction du XIIIᵉ siècle ⑦. Les murs et les piliers y sont assez épais pour supporter des tours dont le projet fut finalement abandonné. Les travaux, interrompus au-dessus du niveau des grandes arcades, ne furent repris qu'en 1500.

À *gauche* en revanche ⑧, apparaît bien le style du XVIᵉ siècle qui imprègne la majeure partie du transept. Les piliers ont une forme ondulée et ne possèdent pas de chapiteau, les retombées de voûtes pénétrant directement dans la masse du support ; le même type de piliers fut employé dans l'église voisine de Saint-Étienne de Beauvais, où l'on entreprit la reconstruction du chœur au début du XVIᵉ siècle. Ces supports sans chapiteau ni colonnette individualisée, montant d'un seul élan vers la voûte, donnent à l'espace intérieur du transept un caractère épuré qui contraste avec la luxuriance de la façade.

En levant les yeux, on remarque sur la voûte du transept des dates : 1550 et 1577 au sud, 1578 au nord. Une quatrième date est visible en chiffres romains au-dessus de la rose septentrionale : 1537. Ces inscriptions correspondent à deux campagnes de travaux : « 1537 » et « 1550 » indiquent l'achèvement de la construction du transept sur les plans de Chambiges. Les deux autres dates correspondent à la reconstruction qui fut menée après la chute de la tour centrale en 1573. C'est à cette époque qu'on mit aussi en place le couvrement en bois de la croisée, plus léger qu'une voûte en pierre ⑨.

Le dessin adopté pour les voûtes du transept est assez simple : seules les chapelles latérales présentent un décor plus complexe de liernes et de tiercerons ⑩. Dans l'ensemble, les maîtres maçons du XVIᵉ siècle ont cherché à harmoniser le transept avec le chœur plus ancien, aussi bien dans le dessin des voûtes que dans l'élévation. Toutefois, les murs orientaux du transept ne possèdent pas de galerie de circulation ajourée comme on en voit dans le chœur : cette galerie est ici remplacée par une simple arcature aveugle qui présente l'avantage de ne pas affaiblir le mur ⑪. D'autre part, les fenêtres hautes sont recoupées par d'élégantes courbes flamboyantes.

Malgré ces nuances, l'élévation du transept reprend la division en trois niveaux présente dans le **chœur** du XIIIᵉ siècle, *dont on s'approche en gagnant la croisée* ⑫.
Ces trois niveaux sont de bas en haut : les grandes arcades, le triforium (galerie de circulation intérieure) et les fenêtres hautes. Dans le **vaisseau central** du chœur, *auquel nous faisons face,* les fenêtres hautes sont particulièrement élevées, ce qui donne sa légèreté et son élan à l'édifice. De plus, le triforium est ajouré, augmentant ainsi l'ampleur de la paroi lumineuse. Le niveau inférieur, celui des grandes arcades, est scandé par des piliers dont le noyau circulaire est entouré de colonnes engagées. *Comme on s'en aperçoit en empruntant le collatéral du chœur* ⑬, ces piliers sont asymétriques : les colonnes sont plus nombreuses vers le bas-côté que vers le sanctuaire. Le spectateur est ainsi invité à laisser glisser son regard sur les piliers du

16. *Voûte de la chapelle sud du transept.*

17. *Détail des Sibylles, dans le bras nord du transept (1537).*

16
17

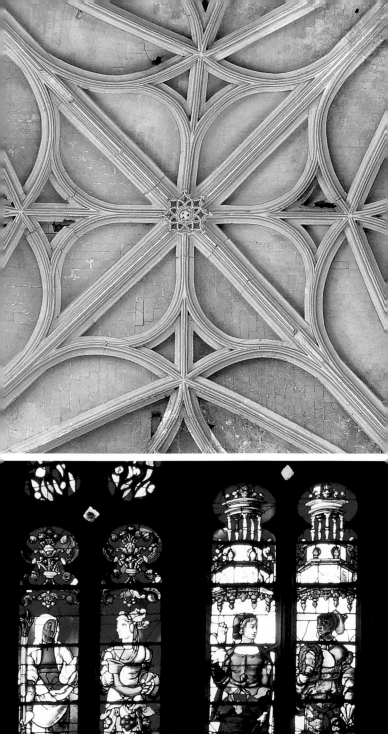

chœur, presque lisses, tandis qu'il rencontre dans le collatéral et le déambulatoire des jeux d'ombres et de lumières le long des supports.

La répartition en trois niveaux observée dans le vaisseau central se retrouve dans le **déambulatoire et le collatéral** du chœur, *que nous continuons à suivre* (14). Mais les fenêtres y sont moins développées, et le triforium n'est pas autant éclairé (il est même tout à fait sombre depuis les réparations du XIVᵉ siècle ; mais il comportait à l'origine de petites baies).

Il est assez rare que l'élévation du collatéral reprenne ainsi celle du vaisseau central. Un tel parti produit un effet d'étagement des volumes intérieurs. Cette impression est renforcée par le décrochement entre le déambulatoire et les chapelles qu'il dessert : le regard progresse de la zone la plus basse, sur les côtés, vers la hauteur intermédiaire du déambulatoire avant de s'élever jusqu'au sommet de la partie centrale du chœur. Malgré ses dimensions gigantesques, l'espace est ainsi unifié. Ce parti pyramidal n'a pas été repris au XVIᵉ siècle dans le transept, où les deux collatéraux sont de même hauteur.

Entrons maintenant dans le sanctuaire (15). *En examinant plus attentivement son élévation,* on voit que l'homogénéité du chœur du XIIIᵉ siècle fut remise en cause par la chute d'une partie des voûtes en 1284. Lors des réparations, on ajouta de nouveaux piliers pour soutenir les voûtes, brisant ainsi les espaces imaginés au XIIIᵉ siècle. Les grandes arcades des travées droites du chœur furent donc recoupées : les supports ajoutés au XIVᵉ siècle passent au travers des arcs d'origine, dont le tracé est encore apparent. Ces piliers du XIVᵉ siècle se distinguent par leur diamètre plus faible

et par leur décor sculpté : le feuillage des chapiteaux est plus grêle.

La **voûte** a également été renforcée : chaque travée droite est couverte d'une voûte sexpartite, autrement dit à six voûtains qui forment une étoile autour de la clé centrale. À l'origine, les voûtes ne comportaient que quatre voûtains, comme à Chartres ou à Amiens : les deux autres voûtains sont une adjonction du XIVᵉ siècle.

Des nuances dans le dessin des parties hautes rendent également perceptible la différence entre l'élévation primitive, encore visible dans la partie tournante, et les travées droites qui furent remaniées après la catastrophe de 1284. Les colonnettes et les rosaces qui décorent le triforium sont en effet plus fines dans l'abside que dans les travées occidentales du chœur. En outre, ce triforium était à l'origine fortement lié aux fenêtres hautes : on voit encore dans l'hémicycle les deux lancettes se poursuivre d'un niveau sur l'autre, accentuant l'élan vertical de l'élévation. Ce parti ne fut pas repris au XIVᵉ siècle : dans les travées droites du chœur, le triforium suit un rythme binaire alors que les fenêtres hautes sont divisées en trois lancettes ; il n'y a donc plus de continuité entre les deux niveaux supérieurs.

Les remaniements du XIVᵉ siècle et les adjonctions du XVIᵉ siècle n'ont toutefois jamais remis en cause la hauteur et la luminosité recherchées par les premiers bâtisseurs. Les parois, entre les supports de voûtes, ne sont que de fines cloisons de vitraux translucides et colorés.

L'église Saint-Pierre de Beauvais abrite en effet un ensemble de

18. Voûtes du chœur.

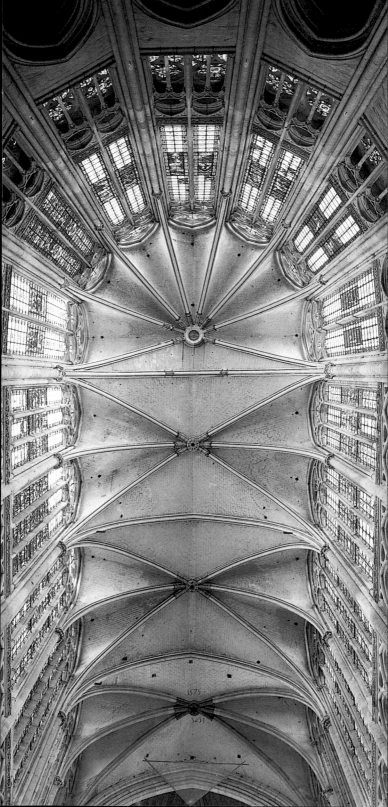

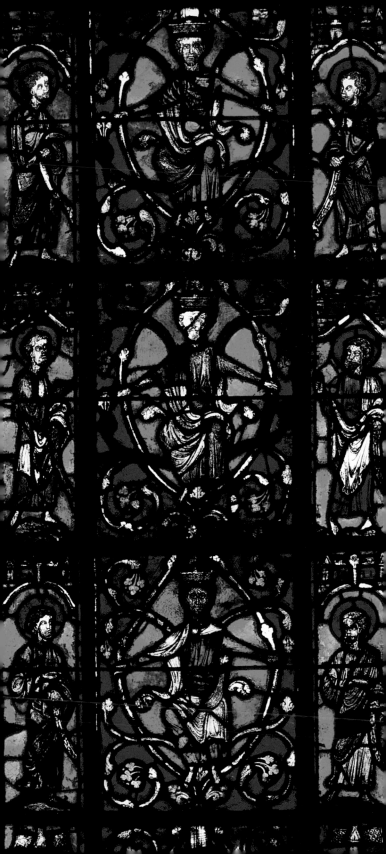

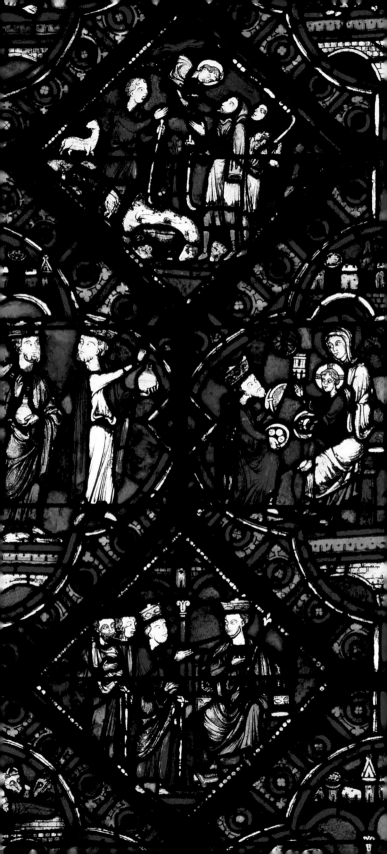

verrières remarquables, allant du XIIIe au XXe siècle. Les plus anciennes, exécutées vers 1240, se situent dans la chapelle axiale. Les fenêtres hautes du rond-point du chœur, épargnées par l'écroulement de 1284, datent également du XIIIe siècle. En revanche, celles qui occupent la partie supérieure des travées droites ont dû être refaites après l'accident, à la fin du XIIIe ou au début du XIVe siècle. Les baies du transept sont ornées pour leur part de très belles verrières du XVIe siècle, dues à l'atelier des Le Prince (qui travailla aussi dans l'église Saint-Étienne de Beauvais). Enfin, les chapelles latérales abritent des œuvres d'époques diverses, parfois fragmentaires, alternant avec des créations contemporaines.

Décor et mobilier

De l'entrée de la cathédrale au bout du transept et retour

Face à l'entrée, dans le **bras nord du transept**, les vitraux de Jean et Nicolas Le Prince ①, posés en 1537-1538, témoignent de l'histoire difficile de l'édifice : si les Sibylles, au registre intermédiaire, sont restées intactes, le peintre verrier Max Ingrand a refait en 1958, après les destructions de la guerre, la rose des Le Prince qui représentait un soleil, et les figures de la galerie inférieure, les Vierges sages et les Vierges folles. Au-dessous des vitraux, le tableau *Jésus guérissant les malades* est parfois considéré comme une œuvre authentique de Jean Jouvenet mais le plus souvent comme une copie à grande échelle de l'oeuvre que le peintre avait réalisée en 1689 pour l'église des Chartreux à Paris ②.

Au sud-ouest du transept, toute en noir et blanc, les portes ornées de crânes évocateurs, se trouve la **chapelle des Morts**, autrefois chapelle Saint-Pierre et Saint-Paul ou encore Saint-Lucien. Son autel, édifié vers 1830, intègre des colonnes ioniques en marbre noir à cannelures droites ou spiralées provenant de l'ancien jubé du XVIIe siècle. Le tableau représentant une *Descente de croix* par Charles de La Fosse (1636-1716) en provient également et serait antérieur à 1685 puisqu'une description de la cathédrale le mentionne à cette époque ; son pendant, une *Résurrection* se trouve dans le déambulatoire.

Le long du *mur ouest* de la cathédrale qui tient lieu d'une nef jamais construite, deux cloches ont été déposées : *Guillaume*, commandée en 1349 par l'évêque de Beauvais Guillaume Bertrand ③, et *Pierre*, issue en 1693 de l'atelier des Nainville, famille de fondeurs beauvaisiens ④.

À l'*ouest du bras nord*, la **chapelle du Sacré-Cœur**, dite aussi chapelle Sainte-Barbe est décorée d'un ensemble homogène provenant de l'église Saint-Laurent et acheté en 1803 : il est composé d'un autel, retable, tabernacle et crédences en bois peint et doré du XVIIIe siècle à décor de colonnes ioniques cannelées, et de pots à feu ⑤. La chapelle est remarquable surtout par le vitrail du mur occidental d'Engrand Le Prince daté de 1522 ⑥. La verrière représente les donateurs

21. *Détail du vitrail de Roncherolles : saint François et la donatrice (1522).*

Double page précédente :
19-20. *Vitraux de la baie d'axe, vers 1240 : Arbre de Jessé et scènes de l'Enfance du Christ.*

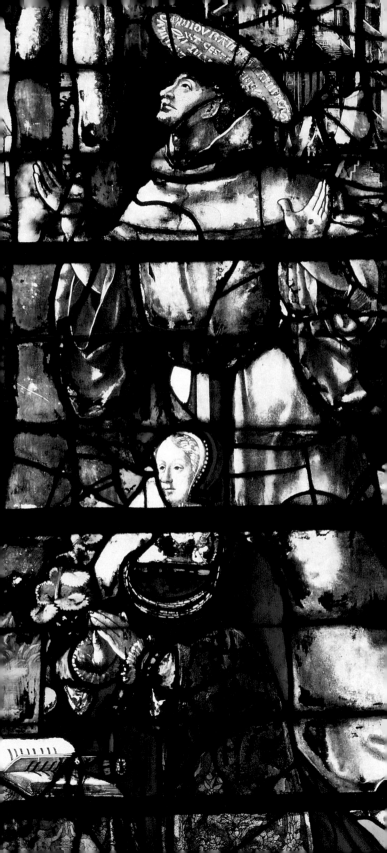

Louis de Roncherolles et Françoise d'Halluin accompagnés de leurs saints protecteurs, saint Louis et saint François d'Assise, et entourant une Vierge de Pitié. Au registre supérieur, on trouve de part et d'autre du Calvaire, saint Hubert avec son cerf, et saint Christophe. Au tympan, se place un *Couronnement de la Vierge*.

Sur le mur ouest, près de l'entrée de la **salle capitulaire**, un *Reniement de saint Pierre* du XVIIᵉ siècle saisit le moment où le chant du coq, au sortir de la nuit, rappelle à l'apôtre Pierre la prophétie du Christ ⑦.

Dans le **bras sud du transept** ⑧, le vitrail de Nicolas Le Prince porte la date de 1551, dans le phylactère du prophète Amos (8ᵉ en partant de la gauche au registre intermédiaire) et les initiales de l'auteur. Restauré depuis peu, il montre Dieu le Père dans la rose, entouré de scènes de la Genèse et de l'histoire du peuple juif. Au registre intermédiaire, se trouve une galerie de dix prophètes dans des encadrements d'architecture, et plus bas encore, les quatre Évangélistes, les quatre docteurs de l'Église, saint Pierre et saint Paul.

Retour et arrêt devant le chœur.

Le **chœur** était jadis fermé par un jubé, clôture haute au sommet de laquelle on plaçait généralement une croix, et qui séparait les fidèles des officiants. Le dernier jubé fut édifié vers 1680 sous l'épiscopat de Mᵍʳ Choart de Buzanval, sur un dessin de Léonor Foy de Saint-Hilaire, chanoine de la cathédrale, et fut détruit en 1793. Il était orné de quatre statues de prophètes, de colonnes de marbre noir, et des deux tableaux de Charles de La Fosse.

Le jubé précédent, édifié vers 1571 était surmonté d'un Christ attribué à Nicolas Le Prince et qui a été identifié comme celui qui se trouve désormais à l'entrée du chœur ⑨. De l'autre côté de l'entrée du chœur, le trône épiscopal est orné d'une tapisserie au petit point sur canevas à décor de gros pavots caractéristique du XVIIᵉ siècle ⑩. D'autres éléments de cette garniture, pentes de dais, coussins, qui ne sont pas utilisés ici, se trouvent conservés dans le trésor *(actuellement fermé au public)*.

En face du chœur, la chaire à prêcher ⑪ datée de la seconde moitié du XVIIᵉ siècle, est entrée à la cathédrale après la Révolution, en 1805, et provient de l'abbaye Saint-Lucien. La cuve supportée par deux captifs agenouillés, l'un barbu, l'autre imberbe est ornée sur trois de ses panneaux des figures de saint Julien, saint Maxien, et saint Lucien, en habits de prêtre, de diacre et d'évêque, tous trois céphalophores et qui ont été martyrisés en même temps à Beauvais, vers 290.

L'orgue de la cathédrale ⑫ est désormais installé sur le mur occidental mais lors de sa création en 1530, il se trouvait dans la chapelle des Fonts baptismaux ou chapelle Sainte-Cécile. Ce sont des facteurs lyonnais, Alexandre et François des Oliviers qui se chargèrent de ce travail. Le buffet était orné de sept figures en bas-relief parmi lesquelles on reconnaît une sainte Cécile avec son orgue portatif, un David tenant sa lyre et différentes Vertus.

22. *Saint Thomas d'Aquin, détail de la chaire placée dans la chapelle Sainte-Angadrême.*

23. *Les atlantes supportant la chaire principale, à la croisée.*

24. *Gravure montrant le jubé du XVIIᵉ siècle.*

$\frac{22\,|\,23}{24}$

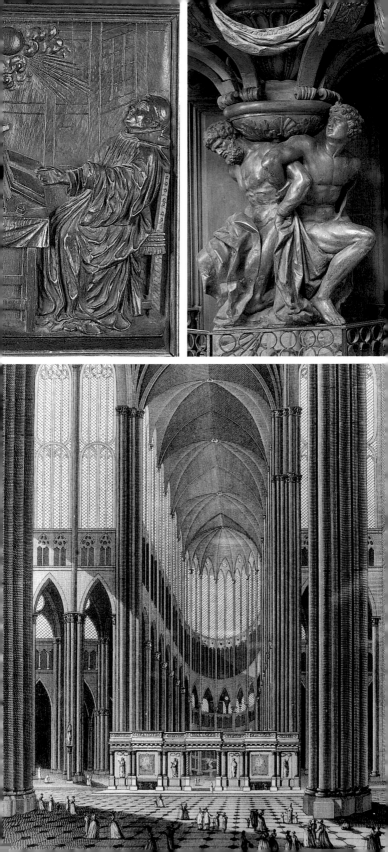

Peintes par Scipion Hardouin et Adam Cacheleu, elles ont été réutilisées sur l'orgue du XIXᵉ siècle puis déposées dans le trésor. On s'accorde à les dater des années 1530-1532 et leur auteur serait un précurseur immédiat de Jean Le Pot. L'orgue du XVIᵉ siècle, trop vétuste même pour être réparable, fut donc refait en 1827 par Cosyn, facteur d'orgues de l'École royale de musique à Paris, sous la direction de P.-L. Hamel, et laissé dans la chapelle Sainte-Cécile. Il fallut attendre 1979 pour que l'instrument fût restauré par le facteur Danion-Gonzalez et gagnât son emplacement actuel.

Avant de s'engager dans le déambulatoire, il faut s'arrêter dans la **chapelle des Fonts baptismaux**, ancienne chapelle Sainte-Cécile ; au mur oriental, les vestiges d'une peinture murale du XIVᵉ siècle, (13) qui devait représenter l'entrée à Beauvais, comme légat du pape, du cardinal Jean Cholet, dit de Nointel, fondateur de la chapelle, et mort en 1291. Restaurée en 1989, celle-ci porte la trace de plusieurs époques : la Crucifixion dans les quadrilobes redentés confirme bien la datation mais les hautes figures, qui l'encadrent, dont une seule demeure visible, paraissent avec leur accompagnement architectural plutôt de la fin du XVᵉ siècle. Des repeints plus tardifs, certains bien postérieurs, ont mutilé toute la partie supérieure de la scène. Une verrière faisait également partie de cette fondation mais il n'en reste plus rien. L'autel actuel n'y a été installé qu'à la fin du XVIIIᵉ siècle, en 1791, et proviendrait du couvent des Cordeliers. Les fonts baptismaux en marbre rouge, datent de la même époque. Quant aux verrières modernes, il s'agit de *La Fontaine de Vie* de Claude Courageux (1981) peintre verrier

dans l'Oise, et d'une grisaille d'Anne Le Chevallier.

Dans la **chapelle Sainte-Angadrême**, ancienne chapelle Saint-Nicolas ou chapelle des Anges, Anne Le Chevallier a réalisé une verrière consacrée à la vie de la sainte, et à des épisodes de la vie de saint Nicolas, ancien dédicataire de la chapelle. Sainte très vénérée à Beauvais, qu'elle aurait sauvé des flammes, sainte Angadrême fut abbesse du monastère d'Orouer près de Beauvais, où elle mourut en 695. La statue en bois polychrome de grande qualité qui se trouve placée en hauteur contre le pilier (14) date du XVIᵉ siècle ; on l'attribue à un émule de Jean Le Pot. Elle représente la sainte dans sa robe d'abbesse, appuyée sur sa crosse et, bien qu'il soit difficile de s'en rendre compte, le visage grêlé par la maladie que Dieu lui envoya pour lui épargner le mariage. Dans la même chapelle, se trouve un banc considéré à tort comme celui du Présidial (tribunal sous l'Ancien Régime). Son assise chantournée, le dessin de sa marqueterie et les angelots qui en ornent les bras permettent de le dater du début du XVIIIᵉ siècle.

La chaire, sur un pied unique et moderne, est datée de la fin du XVIIᵉ siècle, et le saint représenté sur un des panneaux est *Saint Thomas d'Aquin recevant l'inspiration divine* au moment d'écrire sa *Summa theologica*. La clôture a été réalisée vers 1780 par Jean-Baptiste Toussaint (ou Poussain), dorée et peinte par Doudeville en 1781. Les clôtures

25-26. *David et sainte Cécile, bas-reliefs provenant de l'orgue du XVI ᵉ siècle.*

27. *Vitrail de C. Courageux : la Fontaine de Vie.* 25|26 / 27

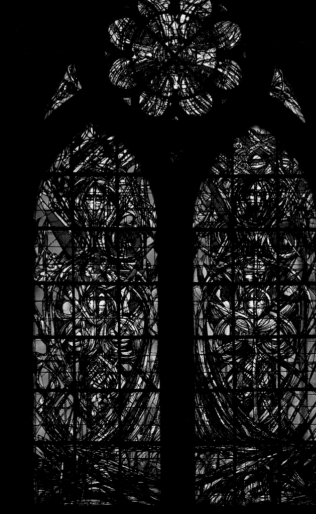

des chapelles suivantes sont également du XVIII^e siècle.

Dans la **chapelle Saint-Léonard** ou **Saint-Vincent-de-Paul**, le beau retable en bois doré, provenant de l'église de Marissel et déposé depuis 1966 (15), est caractéristique d'une production locale inspirée par des modèles septentrionaux que l'on retrouve dans plusieurs églises des environs ; il est l'œuvre du peintre Nicolas Nitart, et la sculpture en est attribuée au sculpteur Nicolas Le Prince. D'après un marché de 1571, l'œuvre aurait été commandée accompagnée de volets peints, disparus à l'heure actuelle, et qui devaient représenter la *Passion* et des scènes de la *Vie de la Vierge*. La *Crucifixion*, au centre, est entourée, de gauche à droite, par des scènes de la Passion : *Arrestation du Christ*, *Présentation au peuple*, *Déposition*, *Mise au tombeau* et *Résurrection*. À la prédelle, la *Cène* avec les apôtres identifiables par leurs attributs. Le bas du cadre central est occupé par la *Dormition de la Vierge*.

Dans la verrière moderne de Jeannette Weiss-Gruber, deux chanoines donateurs constituent un remploi de deux éléments du XV^e siècle.

Au mur de la **chapelle Saint-Denis**, figure une copie du *Christ mort* de Philippe de Champaigne par un peintre local du XIX^e siècle, Henri Lejeune (16).

Sur le seuil de la **chapelle Saint-Vincent** ou **Notre-Dame de Lourdes**, plusieurs plaques funéraires dont certaines sont encore lisibles ont été réutilisées en guise de marches ; on y reconnaît à droite, deux anges thuriféraires entre trois pinacles, et sur un autre morceau, au centre du deuxième degré, une scène d'enseignement. Dans la baie centrale (17), la verrière des années 1340-1350, provient de la chapell[e] consacrée jadis à saint Jean l'Évan[gé]géliste, et aujourd'hui à saint[e] Anne. Dans la lancette gauche, sain[t] Jean, sur l'île de Patmos, écrit au[x] sept Églises d'Asie ; à droite, il assist[e] à la *Crucifixion* ; parmi les specta[teurs], Longin, le centurion de[s] Évangiles. Les donateurs, dans l[e] registre inférieur, étaient vraisem[blablement] des membres de l[a] confrérie de Saint-Jean l'Évangé[liste]. Au tympan, le *Couronnemen[t] de la Vierge* entourée des ange[s] musiciens et du tétramorphe. Le[s] deux verrières latérales ont ét[é] offertes par Raoul de Senlis qui s'[y] est fait représenter en donateur a[u] registre inférieur et dont on lit l[e] nom à plusieurs reprises. Elle[s] datent des années 1290. La bai[e] gauche est consacrée au martyre d[e] saint Vincent, la baie droite à l[a] vocation de saint Pierre et sain[t] André, et au crucifiement de sain[t] Pierre.

À côté de l'autel, est déposé u[n] chariot à braises sur quatre pieds[,] destiné aux clercs thuriféraire[s] (porteurs d'encens) ; assembl[é] en fer forgé, il est datable du XV[I^e] siècle, même si son toit à quatr[e] pans paraît plus récent.

Dans le **déambulatoire**, le long d[e] la clôture du chœur (18) ont été ras[semblés] dès la fin du XIX^e siècl[e] quelques tableaux, qui se trouvaien[t] antérieurement dans différente[s] chapelles. L'*Agonie du Chris[t] au Mont des Oliviers*, date du XVII[^e] siècle. Portant des armoiries no[n]

28. *Saint Jean écrivant aux sept Églises d'Asie, vitrail de la chapelle Saint-Vincent.*

29. *Personnage en remploi dans une verrière contemporaine, chapelle Saint-Léonard.*

30. *Le retable de Marissel.*

28 | 29

30

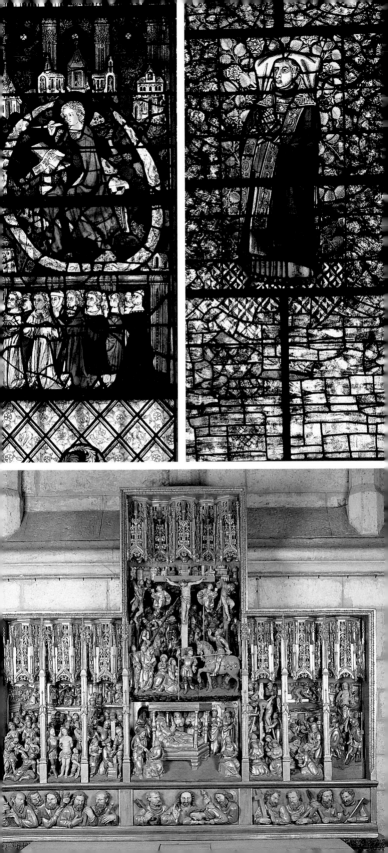

identifiées, l'œuvre représente le Christ à genoux sur sa croix, défaillant à l'idée du supplice et soutenu par un ange, tandis que gisent, épars autour de lui, les instruments de la Passion, la bourse de Judas, les clous, le fouet, la couronne d'épines… L'inscription latine rappelle l'amertume du calice posé au premier plan sur un bras de la croix : « Calice amer, pourquoi effrayez-vous ? Buvez Jésus ce que la volonté et l'amour du père vous présentent ».

Le tableau suivant, daté et signé « R. de Ronssoy faciebat, 1737, montre le *Christ en croix entre saint Charlemagne et saint Louis,* avec Marie-Madeleine agenouillée au pied de la croix. Un extrait du psaume 96 « *Justitia et judiciorum correctio sedes ejus* » peint sur le cadre a pu donner à penser qu'il décorait une salle de justice, celle du chapitre ou du tribunal de l'évêque (officialité).

La *Résurrection* de Charles de La Fosse provient comme la *Descente de croix* de la chapelle des Morts de l'ancien jubé de Choart de Buzanval.

Les vitraux contemporains, signés de Barillet avec leurs médaillons de l'*Enfance du Christ* constituent l'élément le plus intéressant de la **chapelle Saint-Joseph** ⑲ ; du même maître verrier, on remarquera plus loin dans la **chapelle Saint-Lucien** les verrières représentant le saint patron et des scènes de sa vie.

Dévolue à la Vierge depuis le XIIIᵉ siècle, la **chapelle axiale** ou **Notre-Dame** ⑳ possède les plus anciens vitraux de la cathédrale, datés des années 1240. Dans la baie centrale, dix scènes de la Vie du Christ (mais la Circoncision est moderne), avec une représentation de l'ascendance du Christ, l'Arbre de Jessé dans la

lancette gauche et la Crucifixion dans la rose. Dans la baie de gauche, des scènes de la vie d'un saint évêque, identifié le plus souvent avec saint Martin mais aussi avec saint Constantin, évêque de Beauvais au VIIᵉ siècle et contemporain de sainte Angadrême. Dans la baie de droite, le Miracle de Théophile ; ce diacre ayant vendu son âme au diable implora la Vierge pour être délivré et cette dernière, miséricordieuse, arracha le pacte au démon. Les vitraux modernes, dans la rose, représentent parmi d'autres scènes le Combat de la Vierge et du diable pour l'âme du pauvre Théophile. La chapelle a été confiée entre 1856 et 1858 à Claudius Lavergne (1814-1887), élève d'Ingres et disciple de Lacordaire, qui contribua au renouveau de la peinture religieuse, et s'illustra surtout comme cartonnier de vitraux. Prieur du tiers ordre de saint Dominique, celui de Fra Angelico, Claudius Lavergne a donné à la cathédrale l'autel néo-gothique orné de quatre médaillons polylobés, représentant des scènes de la Vie de la Vierge : Annonciation, Nativité, Déploration, et Couronnement. L'autel lui-même reprend à grande échelle la technique chère au Moyen Âge de la feuille métallique, ici du cuivre, plaquée sur une âme de bois, et incrustée de cabochons de verre ou de pierres semi-précieuses.

La **chapelle Sainte-Anne** ㉑ dont les verrières contemporaines représentant la Vie de sainte Anne sont l'œuvre de Jacques le Chevallier,

31. *L'Agonie du Christ, XVIIᵉ siècle.*
32-35. *Quatre médaillons de l'autel de la Vierge, peints par Claudius Lavergne vers 1856.* 31 $\frac{32}{33}$
36. *Résurrection du Christ, XVIIᵉ siècle.* $\frac{34}{35}$ 36

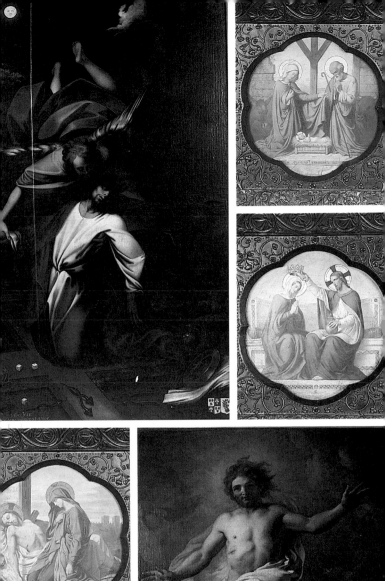
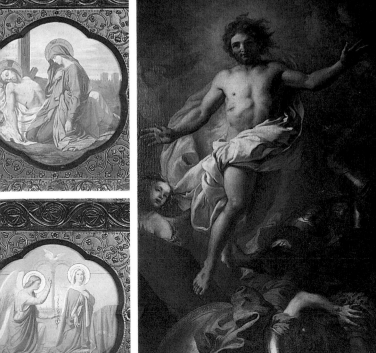

était ornée de peintures murales du début du XVe siècle ; il n'en subsiste que des fragments : si l'on distingue de nombreux personnages, des détails architecturaux et des traces d'écriture, l'ensemble de l'iconographie demeure incompréhensible.

Deux toiles de Mauperin ornent les murs de la **chapelle Saint-Lucien** 22. La *Madeleine se dépouillant de sa parure mondaine* est une copie datée de 1780, d'après Le Brun. Marie Madeleine se détourne avec horreur de ses bijoux et des symboles du luxe qui se trouvent devant elle. Les *Pèlerins d'Emmaüs* ont été peints en 1782 et restaurés dès 1835 par le peintre Pavie, comme l'indique une inscription sur le bord du tableau. Mauperin n'est pas tout à fait un inconnu : membre de l'Académie de Saint-Luc où il expose en 1774, troisième médaille de l'Académie royale en 1766, il a été actif jusqu'en 1800. Les clôtures de la chapelle sont du serrurier Marc Brismontier et datent de 1785.

Dans la **chapelle Sainte-Jeanne d'Arc** 23 , la verrière moderne est de Michel Durand et remploie deux panneaux du XIVe siècle représentant le *Couronnement de la Vierge* et la *Crucifixion* au sein de deux compositions consacrées aux instruments de la Passion (à gauche) et aux litanies de la Vierge. Le monument à Jeanne d'Arc, contre le mur septentrional de la chapelle, fut commandé par Mgr Le Senne, évêque de Beauvais, et réalisé par les sculpteurs Charles Desvergnes, Marc Jacquin et Gabriel Chauvin, en 1930. Il montre l'évêque agenouillé devant Jeanne d'Arc pour lui demander pardon du rôle joué par Mgr Cauchon, évêque de Beauvais, dans le procès de la Pucelle d'Orléans en 1431. Le beau retable d'autel de la deuxième moitié du XVIIIe siècle en chêne sculpté et marbre noir, a perdu la *Crucifixion* peinte sur toile qui le complétait.

Plusieurs pièces remarquables ornent la **chapelle Sainte-Thérèse de Lisieux** 24 sur laquelle s'ouvre la porte conduisant à la sacristie. La plus ancienne en est l'horloge à carillon du XIVe siècle, dite d'Étienne Musique, chanoine de la cathédrale mort vers 1323. Il s'agit là très probablement d'une des plus anciennes horloges de ce type encore en état de marche dans le monde. Restaurée en 1912 par l'horloger Paul Miclet, elle reçut un tambour neuf à cette occasion, puis, victime des bombardements de 1940, fut de nouveau réparée en 1973-1974 après plus de vingt ans de silence. Un fût de pierre, de forme polygonale et de près de cinq mètres de haut, orné d'ogives trilobées et de consoles feuillagées, dans lequel s'ouvrent une porte et une petite fenêtre, cache les poids nécessaires au fonctionnement. La cage en bois, peut-être reconstruite ou repeinte à coup sûr, à la fin du XVe siècle est ornée de quatre anges présentant le cadran, accompagnés de deux écussons dont l'un aux armes du chapitre. Le cadran, de l'époque Louis XVI, indique les phases de la lune. Au-dessus, sous un campanile de bois, une cloche qui est la plus ancienne cloche d'horloge connue en France. Elle porte l'inscription : « *Musicus canonicus Belvacensis me fecit fieri* », commémorant la commande du chanoine.

Au pied de l'escalier qui permet d'accéder au mécanisme de l'horloge et de la remonter, se trouve désormais

37. *L'horloge médiévale.*

38. *Partie centrale des Pèlerins d'Emmaüs de Mauperin.*

37

38

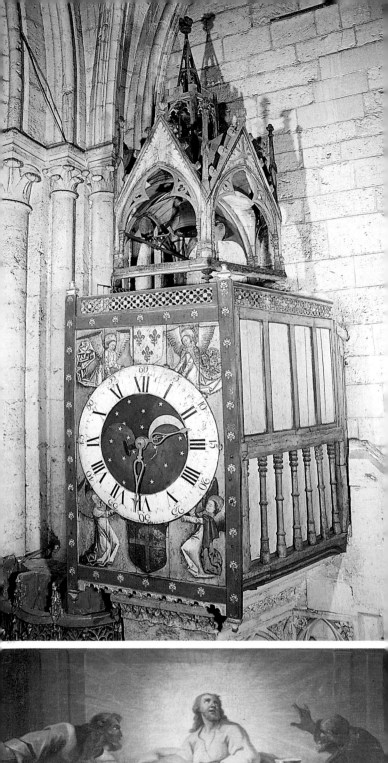

placé le mausolée dédié au cardinal Toussaint de Forbin-Janson ; ce dernier, évêque de Beauvais, de 1676 à sa mort en 1713, avait souhaité pour sa tombe un buste du sculpteur Nicolas Coustou (1658-1733), mais son neveu transforma cette demande en une commande beaucoup plus importante. Le contrat fut signé en 1715 et l'œuvre devait être livrée dans les deux ans. Après une première esquisse en 1715, le projet fut modifié pour répondre aux demandes des chanoines qui désiraient placer le monument dans le chœur. Le mausolée ne parvint cependant dans la cathédrale qu'en 1738 après la mort de Nicolas Coustou et fut donc achevé et placé par Guillaume, son frère. Le cardinal est représenté en orant, à genoux sur un coussin orné de glands, dans une posture légèrement déséquilibrée qui rappelle le *Mazarin* d'Antoine Coysevox. Il tient sa barrette contre sa poitrine et étend l'autre main, mutilée de longue date. La tête expressive devait se tourner vers l'autel, le travail des dentelles est soigné. L'œuvre installée dans le chœur devait être visible de toutes parts, même au prix d'une destruction partielle de la clôture en pierre, ce qui provoqua la colère de l'évêque Mgr Potier de Gesvres. En 1793, à la demande de la Société populaire de Beauvais, on jeta l'œuvre aux gravats et elle ne fut remontée qu'en 1804 à son emplacement actuel, comme l'indique une inscription. Plusieurs types de marbre et de pierre ont été utilisés : marbre rouge du Languedoc pour le socle, piédestal en marbre blanc, marbre noir pour les plaques.

De l'autre côté du fût de l'horloge, sous le dais de style flamboyant, richement orné, un *Ecce homo* en plâtre polychrome des années 1880, de la maison Froc à Paris, remplace le *Christ souffrant* attribué à Jean Le Pot qui s'y trouvait encore à la fin du XVIIe siècle. À côté se trouve une jolie *Pietà* du XVIe siècle en bois sculpté sous un dais finement travaillé, surmonté des instruments de la Passion, tenailles, marteau, couronne d'épines…

Dans la **chapelle du Saint-Sépulcre** ou **du Chantre** (25), l'horloge astronomique fut construite entre 1865 et 1868, par Auguste-Lucien Vérité né à Beauvais en 1806 et mort en 1887, et auteur de l'horloge de Besançon. Présentée à Paris, lors de l'Exposition de 1869, elle fut installée en 1876 dans la cathédrale ; l'horloge est de style romano-byzantin, et compte 90 000 pièces, 52 cadrans, qui mettent en scène 50 personnages, et indiquent l'heure comme les mouvements des planètes et les phases de la lune.

Les verrières des fenêtres hautes du **chœur** (26) sont pour certaines parmi les plus anciennes de la cathédrale, mais leur hauteur extrême les rend peu visibles. Elles représentent le Christ en croix avec la Vierge, dans la baie d'axe, encadrés par les apôtres et conservent le programme iconographique d'origine. Dans les travées droites, les verrières refaites à la fin du XIIIe siècle ou dans la première partie du XIVe siècle sont moins homogènes et présentent des scènes comme la *Communion de saint Louis* et la *Lapidation de saint Étienne*. Certains saints locaux, saint Évrost, saint Germer ou saint Just datent

39. *Jouée des stalles du chœur.*

40. *La Pietà près de l'horloge.*

41. *Mausolée du cardinal de Forbin-Janson.*

39 | 40
41

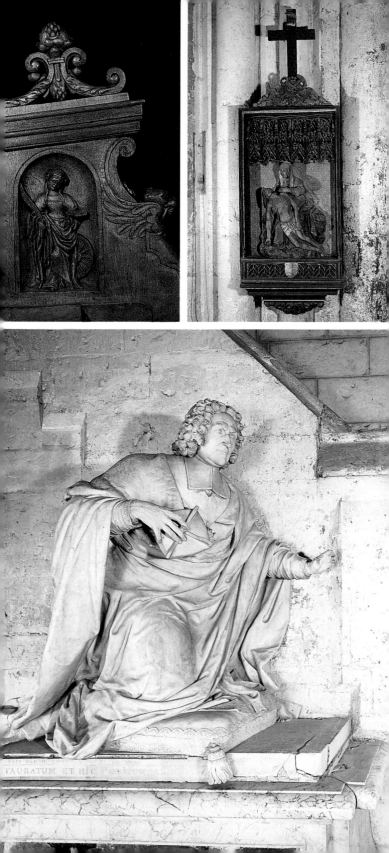

quant à eux de 1576, après la chute de la tour.

Les stalles, que l'on peut séparer en trois groupes, ont été rachetées après la Révolution, en 1801, et proviennent de l'abbaye Saint-Paul, actuelle préfecture. Datant pour une partie du milieu du XVIe siècle, pour une autre, de la fin de ce même siècle, et pour la troisième du XVIIe siècle, elles ont remplacé celles de Gilles Petit, huchier de Beauvais, partiellement détruites en 1573 et disparues à la fin du XVIIIe siècle ; avec de jolies miséricordes, de charmants reliefs sur les jouées représentant saint Pierre, saint Paul, sainte Catherine, ou sainte Barbe, des accoudoirs à têtes d'animaux ou à figures humaines, les stalles méritent d'être regardées avec attention.

Ceinturé de hautes grilles qui ont remplacé la clôture en pierre ornée par Jean Le Pot, le **sanctuaire** a été l'objet d'importantes réfections au XVIIIe siècle. Les grilles forment deux ensembles. L'un destiné spécialement à la cathédrale est dû aux ferronniers Antoine Pichet, Benoît et Gabriel Parent de Paris sur les plans de l'architecte Beausire le Jeune. Composé des deux grandes portes et des ferronneries des deux travées du sanctuaire, il fut posé le 26 août 1739 et semble avoir été complété vers 1757-1758 au moment de la grande réfection du chœur. Le deuxième ensemble est entré à la cathédrale à la Révolution. Les éléments proviennent d'autres églises de Beauvais, Saint-Sauveur et Notre-Dame du Châtel.

Traditionnellement, les évêques de Beauvais étaient enterrés dans le chœur, mais lors de la réfection des années 1755, les tombes médiévales en cuivre émaillé du chœur disparurent et on les remplaça par le pavage actuel avec ses médaillons de marbre portant les noms des évêques, sa rosace centrale polychrome et son cartouche de marbre gris et blanc.

À la suite d'une décision prise en 1748, le chapitre fit appel au sculpteur Nicolas-Sébastien Adam (1705-1778), issu d'une dynastie de sculpteurs lorrains, grands diffuseurs en France de l'esthétique rococo, et le chargea de la réfection du chœur. Il s'agissait de réaliser un nouvel autel, les deux crédences qui se trouvent de chaque côté et une statue de la Vierge ainsi que tout le décor architectural. Le nouvel autel fut inauguré en 1758 ; en marbre polychrome, il est richement orné de bronzes dorés : entrelacs sur le gradin, cartouche orné de l'Agneau aux sept sceaux sur le devant et, aux encoignures chantournées, des angelots joufflus. Au-dessus, la statue de N.-S. Adam représente la Vierge assise, soutenant l'enfant divin, debout sur un globe et perçant le serpent d'une lance en forme de croix ; la statue est en plâtre car le marbre n'a jamais été livré. Son iconographie commémore le souvenir du célèbre autel dédié à Notre-Dame de la Paix par Louis XI, béni en 1473, adossé à un des piliers de l'hémicycle. Deux crédences en bois doré et marbre, dont l'orbe épouse la forme des colonnes auxquelles elles sont adossées, les guéridons surmontés de girandoles de cristal et de bronze doré constituent les éléments complémentaires de ce somptueux décor de chœur.

42. *Vierge à l'Enfant, sculpture d'Adam.*

43. *Maître-autel.*